書寫的技法

書法，顧名思義，是指中國漢字的書寫技法。書法當然要講究意境，講究意境必然要追求人品、操守、精神、修養等等，可稱之為「書外功夫」。但這一切，必須建立在書寫技法——我們稱之為「書之本法」的基礎上才表現得出來。書外功夫與書之本法的關係，用蘇軾論畫的話來說，也可以稱為「道」與「藝（技）」的關係，最高的要求當然是「有道有藝」，但如果「有道而無藝」，則「物雖形於心而不形於手」，最終還是不能成為一位優秀的書家。同樣道理，一個人的書外功夫再深厚博洽，但如果他在書寫的技藝方面過不了關，也還是不能成為一位優秀的書家。反之，一位書家專注於書寫的技法，即使他的書外功夫有所欠缺，卻也不妨「技進乎道」，最終寫出優秀的書法作品來——因為對專業書家而言，專注於書寫的技法本身，事實上也是一種人品、修養，即努力做好本職工作的敬業精神。舉例如顏真卿、蘇軾等，既有忠烈的人品操守、豐富博洽的詩文修養，又有紮實的書寫技巧，可以作為「有道有藝」的典範：陶淵明、杜甫等，盡管書外功夫的人品、詩藝十分高明，但由於他們的書寫技巧不過關，所以沒有能成為優秀的書家，可以作為「有道無藝」的例證；而那些魏碑的書工、晉唐寫經的「寫經手」，雖然書外功夫有所欠缺，但他們的書寫功夫相當熟練，所以還是創作出了書法史上足以傳世的名作，又可以作為「無道有藝」，進而「技進乎道」的範例。

當然，這樣說，並不意味著書外功夫的道就不重要。毫無疑問，道比之於技更加重要，但它卻不是首要的。作為首要的，對於書法來說，是技而不是道。重要和首要，是兩個不同的概念。各行各業，都有它們各自的基本規則和要求，書法當然也不例外。這基本的規則和要求，書法之所以作為書法而不是作為其他行業的特殊性，離開了首要的書寫技法來談論書法的意境，談論書外功夫，書法便成了虛無縹緲的東西，成了空中樓閣。

當然，光解決了書寫的技法問題，也是遠遠不夠的。它固然可能「技進乎道」，也可能為技術所束縛，最終淪為「寫字匠」，而無法提升到藝術的境界。所以，當解決了首要的東西，重要性的東西又凸顯出它作為靈魂的意義。

蘇軾曾說：「作字之法，識淺、見狹、學不足，三者終不能盡妙，我則心、目、手俱得之矣。」意思是說，學習書法的人，其「心」必須有深刻的見識，這就與道德人品、文章修養有關；其「目」必須廣泛地涉獵前人的優秀作品，這就與多方面地吸收書法的傳統營養有關；其「手」則必須持之以恆地實踐用功——通過這三方面的努力，才能在書法方面不斷提高，有所成就。古代著名的書家，如王羲之、歐陽詢、顏真卿等所撰寫的書法論著，諸如歐陽詢的《八訣》、《三十六法》、《用筆論》、顏真卿的《述張長史筆法十二意》等等名著，皆也條分縷析地在書寫的技法方面孜孜以求，正是證明了書寫技法對於成就一位優秀書家的首要意義。

書寫的技法（徐建融教授示範　洪文慶攝）

上海大學美術系教授徐建融先生示範執筆書寫技法，大字執筆以中正為原則，線條渾實飽滿，針對不同的狀況，書寫時當用不同的姿態與技法，此正乃本書所欲傳達之訊息。（張）

書寫的技法，可以分爲三個層面，章法、字法、筆法，其中又以筆法爲第一位，以字法爲第二位，章法爲第三位。以現代的作品而言，大部分的狀況下我們看到一件書法作品，是先欣賞到它的章法，其次再關注它的字法，最後才落到它的筆法；但從書家的創作，卻必定是先有筆法，再由筆法完成字法，最後才由字法結構出章法。

所謂筆法，也就是點畫的技法。通常所稱的「永字八法」，是說中國文字有八種基本的點畫，各有不同的用筆技法──包括它的起筆、行筆、收筆。

今天，一般把漢字楷書的八種點畫分析爲橫、豎、點、撇、捺、挑（提）、折、勾幾種，它們各有不同的筆法。例如，豎筆的垂露法，起筆重而藏鋒，行筆沉穩，收筆又略重而藏鋒，且同樣是藏鋒，起筆的筆勢是先上而下，收筆的筆勢是由下而上；豎筆的懸針法，其收筆卻出鋒。又如撇筆，同樣的起筆重而藏鋒、收筆疾而出鋒，其行筆則有由重而輕呈楔形的，也有由輕而重再轉輕呈粗腰形等等。不僅不同的點畫有不同的筆法，同一種點畫也有不同的筆法。如果進而結合到不同的書體，篆書、隸書、楷書、行書、草書，更可以引起千變萬化的變化。相對來講，篆書的筆法最爲單一，隸書稍豐富，楷書更豐富，行書又更豐富，草書最豐富，簡直不可窮盡。所以，根據中庸之道，歷來講草書，都是以楷書爲準則，學會了楷書的筆法，稍加刪減，可以通於隸書、篆書；稍加變化，又可以通於行書、草書。

筆法通過執筆和運筆，即手的力量的控制而得以表現。最基本的執筆法，是先用拇指的上節撅住筆管，使其直立且用力使之向上升起；繼用食指的中節捺住筆管，不使其因拇指的用力而向外傾斜；再用中指的指尖勾住筆管用力向下，以便與拇指向上的用力取得平衡；再用無名指的指甲與指肉之際揭住筆管；用力向上，小指則抵住無名指，幫助無名指的用力──這樣，五個手指，在執筆中就各有所用，並各盡所用了，即所謂「五指齊力」。這五指執筆法，當然只是一般的方法，它適用於大多數的書寫情況。但在實際的書寫中也不是一成不變的，例如寫徑尺以上的欓窠大字，也可以只用拇、食、中三指執筆，甚至用手掌或五指指端同時握住筆管以作筆。

中鋒運筆，無非是力量的輕重和速度的快慢，以及隨著線條的展開，使偏離線條中心的筆鋒，通過靈活的調節保持在中心的位置不變。特別在轉折的地方，筆鋒最容易偏離到中心的外面去，就需要通過頓挫、翻折等技巧使之回到中心位置，否則的話，接下來的運筆就會使線條顯得偏薄而不圓厚。

運筆動作還牽涉到手和紙面的距離問題。如果是行草書和欓窠大字，由於筆線起落的幅

東晉 王羲之 《蘭亭序》 局部 馮承素摹本 卷 紙本
行書 24.5×69.9公分 北京故宮博物院藏

王羲之之作爲中國書法史上的「書聖」，在書法基本功方面所投入的功夫是眾所周知的，「池水盡墨」的佳話，更爲後人稱說不休。他的一些論書著述，眞僞雖有爭議，但強調的都是書寫的技術問題，可以作爲早期書法論述的一個指標。

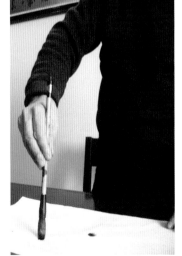

隨意執筆立式懸臂運筆法（徐建融示範 徐敏攝）
隨意執筆立式懸臂運筆法，適合於書寫徑寸以上的大字。尤其是放縱的書風，以此法爲宜。

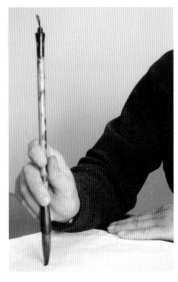

五指執筆坐式擱臂運筆法（徐建融示範 徐敏攝）
五指執筆坐式擱臂運筆法，適合於書寫徑寸以下的中小型字。尤其是規整的書風，以此法爲宜。

度比較大，所以，也可以站著，整條手臂懸空書寫，以指、腕、臂、乃至整個身體配合起來作有節奏的運動，稱作「懸臂」運筆。如果是徑寸的中字，則可手臂靠在紙面（桌面）上，手腕懸空進行書寫，以指、腕、臂配合起來作有節奏的運動，稱作「懸腕」運筆。如果是蠅頭小楷，則不妨以手腕靠在紙面（桌面）上書寫，稱作「運指」，否則的話，對點畫線條就不好把握。有時為了加大運指對線條的控制幅度，也可把左手墊在右腕下，又稱作「襯腕」。「運指」以指節的活動為主，但有時也略微牽動到腕部。

無論懸臂、懸腕、還是運指，關鍵的是能體現出筆法的精妙和力量，所以又不可拘執。上海名書畫家謝稚柳先生，即使寫擘窠的大字，他的手腕也是靠在紙面（桌面）上的，但他在書寫時，這手腕並不是靠死在紙面（桌面）上不動，而是隨著線條的移動，整個手腕、手臂、身體隨之移動，所以，儘管似乎是靠腕運筆，其實還是以臂使腕。

筆法的基本要求，是要讓每一個筆劃的點線都具有生命的韻律節奏，如錐畫沙，如折釵股，如屋漏痕，如印印泥。錐畫沙和印印泥典出於唐代蔡希綜所著的《書法論》，當年張旭聽聞褚遂良「用筆如印印泥」，而後在沙地上領悟的，後來黃庭堅又更清楚的解釋了畫沙印痕，是指墨筆線條像是用尖錐在沙地上畫過而留下的痕跡，由於沙線中會留下錐尖痕跡，用來形容中鋒藏鋒時筆力的沉穩；而屋漏痕是說一根線條的運行，就像屋壁上漏下的雨水在牆面上掛落下來的痕跡，並非直線流下，而是隨著水珠向下的重力與牆面的摩擦力互相抗衡，慢慢地掛落，處處著力，處處可以停得住；什麼叫如折釵股

呢？是指遇到線條轉折的地方，應該像把一根金屬的釵轉過來一樣，圓勁沈著，不落圭角，而不是像把一根乾枯的竹片折過來那樣，「生劈硬柴」。此外，還有橫如千里陣雲、點如高峰墜石、撇如陸斷犀象、豎如萬歲枯藤、勾如百鈞弩發、拋勾如崩浪雷奔、轉折如勁弩筋節等等的說法，無非都是指點畫的入木三分又能收放自如，有去而不盡的筆意。

字法是指一個字的結構中，點畫與點畫之間的關係。基本的要求是均衡中有變化，只有均衡沒有變化，便成了印刷的字體，四平八穩，毫無藝術性可言；只有變化不見均衡，又成了鬼畫符的糊塗亂抹。

章法則是說字與字之間、行與行之間，在總體上既相統一，又相對比，有前奏，有高潮，有尾聲。既不可狀如算子，如排版印刷；又不可雜亂無章。

書寫的技法也與工具、材料密切相關。書寫的工具主要是毛筆。毛筆有硬筆、有軟筆。例如山馬筆、狼毫筆，屬於硬筆，羊毫筆、雞毫筆屬於軟筆。也有軟硬度居中的兼毫、七紫三羊等等。書寫的材料主要有紙

絹，紙又有滲水的和較不滲水的，滲水的稱作生紙，蠟箋等等便屬於熟紙，絹綾則是屬於不滲水的硬質材料。不同的工具、材料，各有不同的性能，直接關係到書寫的效果。基本上大字用大號筆、中字用中號筆、小字用小號筆，即所謂「大筆寫小字」，筆的型號若比字更大一號，筆墨的效果更能飽滿厚實。

而筆法、字法、章法三者的關係，有時筆法表現較為強烈，字法、章法都配合它而進行；有時以字法為主、筆法、章法配合了它進行；有時又以章法為主，隨著欲書寫的作品視覺形象不同，而在風格筆勢上有所取捨。

書法的最高境界，是無法而法。而無法，乃是在基本技法過關的基礎上才能實現，是經由基礎技法訓練向自由創作的超升，而不是省略基礎技法訓練的自由創作。那麼，怎樣才能在技法熟練的基礎上超升到無法而法的境界呢？一是「技進乎道」；第二便是書外功夫的靈感頓悟。「技進乎道」是漸修的結果；靈感頓悟同樣是漸修的結果，而不是省略基礎技法上「先具萬萬貨」的用功，技永遠進不了道，頓悟也成了空想。尤其是，專注於「書外功夫」，反而輕視書寫技法的基本功，事實上卻又沒有什麼「書外功夫」，這是必須當心的一種現

中鋒運筆（張佳傑示範）

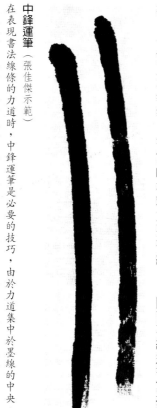

在表現書法線條的力道時，中鋒運筆是必要的技巧，由於力道集中於墨線的中央，因而產生厚實的感覺，仔細觀察墨跡，也可以在墨線的中央發現一道顏色較深的線條，這是須當心的一種現象。因為重墨集中於筆尖而留下的痕跡，然而較乾粗的筆劃，也可以因為使用了中鋒的筆法，而更沉穩。（張）

3

篆書的技法

篆書的寫法，以小篆、尤其是鐵線篆、或稱玉箸篆爲規整的基礎。這種字體的筆劃線條，就像一根鐵絲或玉箸一樣，又細又韌，而且自始至終，基本上一樣粗細，一樣韌，轉折的地方，也不露折角，而是圓勁地彎曲，因而得名。

自然，針對小篆書的這一特點，基本上筆法要求自始至終一樣的輕重，一樣的快慢。即使起筆、收筆時略有頓挫，但也不形成強烈的反差。爲了達到這樣的效果，清代時的錢坫、孫星衍等小篆書家，甚至用截毫裏鋒的辦法，來保證筆法的規範。所謂截毫，也就是把毛筆的尖鋒剪掉或燒掉，所謂裏鋒，也就是把毛筆的筆根、筆肚裏住，不

讓它散開來。但這樣一來，中國的毛筆就變成像西方油畫筆那樣了，也未必可取。以筆者觀來，應當用正常的毛筆書寫，在力求輕重、快慢基本一樣的前提下，使線條略呈微呈化，但不能太強烈。在這方面，由於小篆文字的形象皆有來由，因而歷來書家都以《說文解字》爲準則，不能隨心所欲地造字。每一個字的字形，基本上都是豎長的，但個別字如日、士等等，本身就是橫長的，又不可沒有力量。

小篆的字法結體，也是以勻整、對稱、平衡爲基本要求，它要有疏密、聚散的變

寫這樣的小篆書，爲了控制字形的準確性，以把手臂甚至手腕擱在紙面（桌面）上較爲適宜，但不應擱死，而是應隨著線條的移動，整條手臂隨之移動。例如，當一根線條自左向右移動，擱著不動尚足以應付，但當它緊接著由右上向下移動，爲了保證線條自左向右而向下不移動，這時手臂便要隨之下移，否則的話，筆桿便要偏了，線條便會

現代 高式熊
《八言聯》 箋本 篆書 137.8×33.7公分
釋文：「樹入床頭花來鏡裏，風生石洞雲出山根。」高氏家學淵源，爲當代篆刻名家，所書篆書體格嚴整。

秦 李斯《嶧山碑》（洪文慶攝）
李斯的《嶧山碑》爲北宋初年徐鉉摹寫後由匠人重刻，歷來的翻刻本亦相當多，其法度嚴整，筆跡清晰，是學習小篆書技法的經典作品。圖是今人重刻的《嶧山碑》置放於北京北海公園之書法博物館內的庭園。

能強行寫成豎長的形態，明清書家於是發展了利用其直劃來延展字形的寫法。

篆書的章法，以字字獨立、行行分明、橫平豎直為準則。所以，也可以打好格子再進行書寫。也可以把白紙蒙在有格子的底紙上，以保證章法的嚴整性。如果不打格子，書家的功夫若不到，難免導致章法的失衡。

（張）

清 趙之謙《「三略」八屏》第四屏「日」、第七屏 1876年 紙本 篆書 日本私人收藏

綜上所述，小篆書的書法技法，關鍵是筆法、章法還是其次的。而有了基本的字法功力，就必須認真地學習《說文解字》等篆法字書。然後再認真研究一下李陽冰、錢坫、孫星衍、王福庵等的作品，筆法、章法兩關就很容易通過了。

解決了鐵線篆、玉箸篆，進一步可以學習鄧石如、趙之謙、楊沂孫等的小篆書。主要是在筆法上起了變化，更多輕重、快慢、頓挫、轉折乃至用鋒的技巧，使線條顯得更加多姿。這就是所謂的「以隸作篆」，也就是參用隸書的筆法來寫篆書。而字法、章法基本上與鐵線、玉箸篆無異。

在此基礎上，進而可以作大篆、草篆。小篆的筆法，是規律勝於變化，包括鄧石如等較為寫意的小篆，皆是如此；而大篆、草篆的筆法，則是變化多於規律。如大篆的有多的。

此點畫，粗細相當懸殊，草篆的用筆，隨機性就更大了。小篆的字法，是均衡為重，而大篆、草篆的字法，則著重對比。小篆的章法，以整齊為主，而大篆與草篆的章法，則參差較多。因此，凡書寫大篆、草篆，不必先打格子，而不妨信手而書，使章法隨機生發出來。例如，這幾個字的字距緊密了，那幾個字的字距不妨疏鬆一些；這裏的行距緊密一些，那裏的行距又不妨鬆一些；這裏的點畫粗了、密了，那裏的點畫又不妨細一些、稀一些等等。乃至字與字之間相互牽聯，行與行之間相互穿插，字形有大小，筆劃有粗細，橫行不平，豎行不直，但整體的效果渾然一氣，方為佳構。當然，這一切，不過尤其是草書的章法相比較，它還是要規整得多的。

清 傅山《遊仙詩十二屏》第十一、十二屏 約1670年 綾本 草篆 252.1×48.8公分 日本澄懷堂藏

明末傅山，是著名的文字學者，他的篆書主要由鐘鼎彝器上的大篆習來，但筆法活潑，與小篆嚴整的風格和趙宦光著名的草篆大異其趣，充滿速度感又具有彈性的線條，似乎欲跳脫傳統篆書嚴整的桎梏。（張）

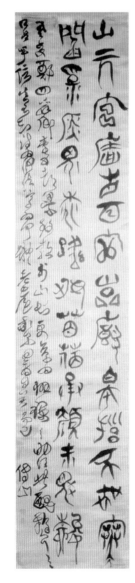

戰國《石鼓文》局部 篆書 拓本

石鼓文與甲骨、金文均屬於大篆體系，在運筆的技法以及結字的變化上比之小篆較多輕重提按的變化，尤其是清末民初的吳昌碩由石鼓文另闢篆書風格，使得石鼓文名聲大噪，對於後世追求金石氣的篆書線條更有舉足輕重的影響，學書者在打好了小篆的基礎後，不妨進而學習大篆。（張）

隸書筆法的要義可分三方面來談：

一、起筆：所有的點畫都藏鋒，形成不同程度的粗肥突出，有如蠶頭，因以為名。藏鋒的筆勢，是「欲下先上」，「欲左先右」，「欲右先左」。如豎畫是向下的，「落筆入紙是筆勢向上，頓住，略作旋動，使筆鋒回到筆劃中間再向下行筆。向左、向右的筆劃用同樣的方法藏鋒起筆，這種用筆與篆書的藏鋒有類似之處，但變化更加多采多姿

二、行筆：一般是平穩沈著地向右、向下、向左下、向右下等方向運筆。如果是有轉折的筆劃，橫向右行，再接筆向下，形成不同程度的粗肥突出；豎向下行再向左或向右的用轉法，不形成突出，以圓勁為要。

三、收筆：一般至筆劃的終端停住，略作輕微的頓挫，垂直於紙面向上提起。如果是波、磔則重重按下之後再出鋒收筆。所謂波、磔，是隸書筆法最鮮明的特徵，它們分別相當於楷書中的撇和捺，但又不限於撇捺。如左向的勾起收筆也可作為波，橫筆的收筆也可作為磔，右向的拋勾其收筆可以作為磔等等。但是，當一個字中，有多個筆劃都可以作為波或磔時，原則上只允許用一個波、一個磔，而不允許出現兩個以上波、兩個以上磔。這，稱作「雁不雙飛」。因此，有些筆劃即使是撇，如雙人旁的上面一撇，「彩」字的右面三撇，也不允許作波形收筆，而只能作一般的停駐收筆；有些筆劃即使是捺，如「夏」字的末畫，但如果它的第一筆橫畫作了雁尾，它就只能作一般的停駐收筆。

由於具有如上的特色，隸書的筆法顯然比篆書豐富、生動了許多。其中有輕重的變化，快慢的變化，筆勢轉折的變化，由此而

三國 吳《天發神讖碑》局部 267年 拓本

《天發神讖碑》是三國吳所銘刻的特殊碑碣，字體在篆隸之間，但筆法全為方筆，轉折必須換筆，收筆以及橫畫的末端亦極為特殊，並非一筆完成。（張）

漢《張遷碑》局部 拓本 隸書

此碑書風雄強，為漢隸的經典作品之一，以方筆為主，結字在詭譎中見樸拙，雖敧側而不失安穩，基本上，章法之趣味大於字法及筆法，學隸書有一定基礎者，進而可以臨習此碑，可洗去僵硬之氣。

現代 徐建融《八言聯》紙本 隸書 各67.5×15.2公分

波磔的運用，是隸書書寫技法的最大特點，它使端莊的結體取得了如舞姿般的變化。

履仁蹈義用脩我德
講禮學詩光大介家

引起筆劃的粗細變化，尤其是波、磔的用筆，更賦予了每一個字飛動的效果。

對波、磔的認識和運用，又與字法緊密關聯。因爲，並不是每一個字都有波、磔的筆劃，而有時同一個字中又有不少筆劃都可以使用波、磔的筆法。如「春」字，第三橫和捺，都可以作磔，究竟把磔用在何處呢？這就需要從字法上來考慮，如果第三橫作了磔形，捺便只能作點；如果第三橫不作磔形，捺便作磔。由於磔筆的運用不同，因此又引起撇筆的波形也有所差異，仍以「春」字爲例，如果以橫畫作磔，則波形宜稍收斂；如果捺筆作磔，則波形宜稍張揚。如此等等。

隸書的字法，與篆書有較大的差別，而更接近於今天的楷書，所以，在字形認知上，不會發生太大的問題。但由於隸書是承接篆書演變而來，所以，要充分認識它的字法特點，可以與篆書作比以更深入的領會。基本上，篆書的字形是長的，而隸書的字形則是橫的；隸書的結體用筆有轉也亦有折，隸書的結體用筆則有轉而無折，尤其是演化到八分書之後的各種筆劃，使它更趨近了楷書的結體用筆方法。當然，隸書的波、磔使其結體和字法，雖然與篆書一樣講求端莊工穩，但篆書是以勻整見端穩，隸書卻能於端穩中躍動出飛舞的情致和氣勢。

隸書的章法，也以字字獨立、行行分明、橫平豎直爲準則。所以，也可以打好格子再行書寫，或不打格子，將紙張折出格子再行書寫。格子以方形爲宜，由於隸書橫劃安排緊密，撇捺伸展，最後寫出來的章法是行距緊密而字距寬。

爲了充分理解隸書的書寫技法，包括它的筆法、字法和章法，需要多研究、臨習漢代的一些隸書名作，如《史晨碑》、《禮器碑》、《曹全碑》、《衡方碑》、《張遷碑》等等。進而涉及《西狹頌》、《石門頌》乃至各種漢簡——這時，對於隸書的理解和認識，就由規矩森嚴漸次進入到自由恣肆的境界了，從而，在筆法、字法、章法方面，也不妨發揮更大的個性創意。

漢《韓仁銘》局部 175年 拓本 隸書

此碑書風平正中見秀麗，結體安穩，線條充滿韻律，雁尾成熟完整，爲漢隸的經典作品之一，極宜初學者入門。

清 桂馥《語摘》軸 紙本 隸書 84×41.5公分 北京故宮博物院藏

桂馥（1736～1805），山東曲阜人，乾隆間進士，清中期隸書大家。此書法直接漢人，體勢寬雄強於嚴謹，運筆沉穩，風格樸厚，在清代中期的隸書，除了少數如金農等風格特異的大家外，桂馥的風格可以做爲該時期的代表。

漢《石門頌》局部 拓本 隸書

此碑書風奔放，爲漢隸的經典作品之一，線條瘦硬，對於筆力的鍛鍊有相當的好處，此碑具有摩崖石刻，氣勢非凡，不以提按勝而以結字勝，可供有相當學隸基礎者臨習。

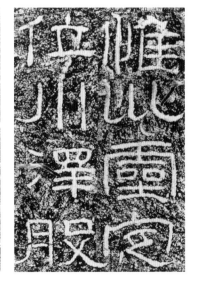

楷書的技法

在中國文字書體中，楷書毫無疑義具有模範的意義，尤其就作為書寫技法的基本功而論，無論筆法、字法、章法，皆是如此。

以筆法為例，論多樣，篆書、隸書都不及楷書；論規範，行書、草書又不能同它比。篆書、隸書的筆法，只有簡單的原則三四種，而且每一種筆法的起筆、行筆、收筆，也沒有太多的變化。而楷書的筆法，粗分有八種，每一種中還可以分為多種，這多種多樣的筆法，起筆、行筆、收筆的方法也各有變化。雖然，行書、草書的筆法比楷書還要豐富多變，但它們的筆法又無法加以明確的規範，只有楷書的筆法，既豐富多變，又可以明確地加以規範，所以對於書法的學習，自然也就更具「楷模」的意義。歷來學習方法，必須從楷書入手，除了因為楷書是正式的官方文體之外，也正是取「沒有規

矩，不成方圓」的意義。

古人論楷書的筆法，有「七條筆陣斬研法」、「永字八法」、「翰林密論二十四條用筆法」等等，但今天，一般可以歸納為橫、豎、點、撇、捺、挑（提）、勾、轉折八種，鋒收尾或者向外帶出筆鋒，每一種中又隨結字筆勢各有多種變化。

一、橫：

長橫，藏鋒起筆，略作頓挫後向右行筆，行筆時略作一波三折的快慢、輕重之分，至終端向左回鋒頓挫收筆，稱作「無往不復」，形成藏鋒的骨突狀。

短橫，起筆同，行筆不多作變化，至終端略作停駐，垂直於紙面向上拾起收筆。

二、豎：

垂露豎，藏鋒起筆，略作頓挫後向下行筆，行筆時略作快慢、輕重之分，至終端向上回鋒頓挫收筆，還是「無往不復」的意思，形成藏鋒的垂露狀。

懸針豎，起筆、行筆同，收筆不作頓挫，而是緩緩地下行帶出筆鋒，呈針尖狀。

短豎，起筆同，行筆不多作變化，至終端略作停駐，垂直拾起收筆。

三、點：

藏鋒起筆，以頓挫代替行筆，視筆順藏鋒收尾或者向外帶出筆鋒。

四、撇：

象牙形撇，藏鋒起筆，頓挫後由右上向左下行筆，收筆時力量由重而輕，速度由慢而快，至末端快速撇出，帶出筆鋒。

新月形撇，輕輕地藏鋒起筆，骨突不明顯，略作停駐後由右上向左下行筆，由輕而重、速度由快而慢，至筆劃的中段再由重而輕、由慢而快，到終端時撇出，帶出筆鋒。

短撇，起筆同象牙形撇，行筆略穩緩，至終端略作停駐後向右上拾起收筆。

五、捺：

一般的捺，藏鋒起筆，略作骨突狀，行筆由左上向右下，由輕而重、由快而慢，至尾部時加重、加慢，到了終端快速向右捺出，帶出筆鋒。

走底捺，起筆、收筆同，但因它的傾斜度較平穩，所以在行筆的過程中要有橫畫「一波三折」的意味，尤其在尾部，需多加一個輕重、快慢的節奏變化。

六、挑（提）：

「抗」字左旁的第三筆、「地」字左旁的

點形捺，藏鋒起筆，不作骨突狀，向右下行筆，力量於穩中加重，至終端稍向左上回鋒收筆。

「用筆八法示意圖」

唐 顏真卿《麻姑仙壇記》局部 拓本 楷書

此碑為顏體楷書諸代表作之一，體現了顏真卿成熟的筆法及書風，喜好顏真卿書風者不妨從此碑入手。

第三筆、「海」字左旁的第三筆，在唐楷中都屬於挑（提）的筆法。視其在不同位置，筆法略有不同。

不出鋒的挑筆，起筆與橫筆相同，向右上緩緩行筆，至終端略作停駐垂直拾起收筆。

出鋒的挑筆，起筆同，向右上快速行筆，帶出筆鋒收筆。

七、勾：

勾沒有單獨的起筆，而不同的勾，行筆、收筆的方法又各不相同。

寶字頭的右勾，橫畫行筆至轉折處向上再向右下頓挫，回鋒再向左下快速勾出，帶出筆鋒。

手字的勾，直畫行筆至轉折處向右再向左下頓挫，回鋒向左上快速勾出，帶出筆鋒。

艮字的勾，直畫行筆至轉折處向左再向

右下頓挫，回鋒再向右上快速勾出，帶出筆鋒。

戈字的勾，斜向行筆至轉折處，頓挫後回鋒向右上勾出，帶出筆鋒。

乙字的勾，橫畫行筆至轉折處，頓挫後略作回鋒，向上勾出，帶出筆鋒。

八、轉折：

轉折沒有單獨的起筆，也沒有單獨的行筆。

有頓挫的轉折，如「國」字的右上角，橫畫至轉折處向上再向右下頓挫，把筆鋒調節到點畫中心再向下行筆，形成明顯的骨突。沒有頓挫的轉折，如「乙」字的左下角，順著豎畫的行筆，自然地婉轉到橫畫繼續行筆，不形成骨突。

我們知道，篆、隸書的筆法，每一種幾乎都是可以獨立地成立，而在楷書中，不同的筆法還必須在字法的結體中體現出映帶的

現代 徐建融《八言聯》紙本 楷書 各67.5×15.3公分

謹守法度的楷書往往容易寫得僵硬刻板，為了避免此弊，在運筆時不妨略微參以行書法，以加強筆劃之間的映帶關係，可以使作品看來更靈活而具生氣。

蘭有群清竹無一曲
山同人朗水與天長
蒼崖建融書

唐 歐陽詢《九成宮醴泉銘》局部 拓本 楷書

此碑向來被譽為是唐楷的指標，為歐陽詢於八十高齡奉命向來殿書寫，筆法完善，結字嚴謹，適宜初學者作為臨習的範本，不僅留心其筆法，更當注意學其結字的方法。

唐 歐陽詢《九成宮醴泉銘》「抗」、「地」、「海」
宋拓本

不同的位置，挑筆不同處理，有時候挑筆可以結合，有可與橫畫結合，總之要注意與前後筆的連接呼應，因為這種特性，挑筆與鈎筆一樣，並無固定的接筆的起筆。（張）

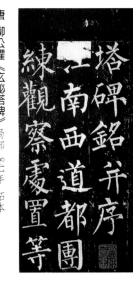
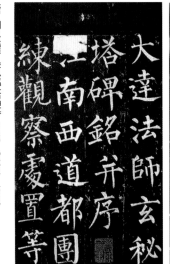

唐 柳公權 《玄秘塔碑》 局部 841年 拓本
北京故宮博物院藏
柳公權的年代在唐初四大家及顏真卿之後，卻能博採諸家，更在其「心正則筆正」的書學理念下，創造出法度森然的「柳體」，而成為楷書的風範之一。（洪）

唐 褚遂良 《雁塔聖教序》 局部 653年 拓本
23.5×14.9公分 日本東京博物館藏
褚遂良為初唐四大家之一，其楷書線條揮舞瀟灑，與歐陽詢的堅實方整比起，褚遂良更具有圓潤瀟脫的風致，無怪乎風靡者無數。（張）

關係，而不能完全獨立地運行。比如說「海」字的三點水，第一點與第二點、第二點與第三筆，包括第三筆與第四筆，都必須表現出一種呼應的映帶關係，所以在楷書的書寫技法中，筆法與字法的關係也更加緊密。

字法又稱結體，或稱間架結構，是一個字的點畫與點畫之間的關係。楷書的形體，以正方形為主，然而也有扁的、長的，態勢有偏側的、斜敧的。因此，如何把它們都組織到一個正方形中，對於筆劃與筆劃之間的穿插、呼應、對比、統一關係，就提出了比篆書、隸書更高、更複雜的要求。篆書的結體，是單單用線條水平地或垂直地、圓轉地加以組織；隸書的結體，是用點和線條水平地、垂直地、傾斜地、或圓轉或方折地組織而成。而楷書的結體，由於點劃線條的形態都要多得多，因此，其組合的方式就更豐富多樣。就算與行書、草書的結體相比較，也是千變萬化。但楷書的豐富多樣，可以總結出一套可以學而致之的規律，行書、草書卻不能，而更依靠隨機應變。從這一意義上，

楷書的「楷模」意義同樣得以充分地突現。

關於楷書的結體規律，唐歐陽詢有所謂「結體三十六法」，清代的黃自元又有「間架結構法」，包世臣則有「九宮法」。它們的名目繁多，我們無須一一考究。但其基本的宗旨，是使每一個字的結體，於勻整、方正中見神妙變化。一個對稱的字，要使它在不對稱中見不對稱，要使它在對稱中見安穩，疏中見密，密中見疏，上下結構不能使它縱長，左右結構不能使它橫扁等等。

臨摹者可多臨習、研究歐陽詢的《九成宮碑》、褚遂良的《聖教序》、柳公權的《玄秘塔碑》、《神策軍碑》和顏真卿的《多寶塔碑》、

元 趙孟頫 《湖州妙嚴寺記》 局部 紙本
34.2×364.5公分 美國普林斯頓大學美術館藏
趙孟頫的湖州妙嚴寺記是他早年的楷書佳作之一，用筆柔韌有彈性，已經展露出趙孟頫在接受二王洗禮後的開創性，對筆法技巧的嫻熟，使他以本身氣格，在唐楷之外另開一種新的局面。（張）

塔》、《顏勤禮碑》，自可得到更切實的體會。

特別需要指出的是，有時爲了結體的恰到好處，我們也可以借用各代的異體字，也就是有些字的筆劃會隨俗而增減。如「魏」字的「鬼」旁，亦可減去上面的一撇，最後的厶字亦有簡化爲一點的寫法；而「新」字的「亲」旁不妨增加一橫成爲「亲」等等，這些在字體演變中所殘留的字法，對於楷書的書寫上也有增加姿態的效果。

楷書的章法，以字字獨立、行行分明、橫平豎直爲準則，亦可先畫格子再行書寫。格子如作正方形，所形成的章法是字距同於行距，不是最好；如作豎方形，所形成的章法是字距寬而行距緊；如作橫方形，所形成的章法是字距緊而行距寬——這兩種佈局，因爲有了「行氣」，所以較有變化性。

以上所論楷書的書寫技法，主要是針對唐楷而言。而廣義的楷書除了唐楷，還有魏碑，其筆法、結體、章法介於隸書和唐楷間。然而，其用筆方圓隨各碑不同，筆性有雄肆峭硬的，亦有溫和含蓄的。在結體上，對於轉折之處，以及撇筆、捺筆的拐角之處，或有「外方內圓」的形態，極具樸野意味。

中國文化向來有奇正之分，書法亦然。學習，當從正道入門，就書法而言，楷書可說是正道。在楷書上打好基礎，「積劫方成菩薩」，進而便可上溯篆、隸，下及行、草，至於有些人把功夫用在奇門上，避開楷書，甚至避開正規的篆、隸、行、草書，用一些「前古未之有」的筆法、字法、章法，來寫一些誰也不認識的「天書」，這是初學書者切忌仿效的。

北魏《張玄墓誌》 局部 拓本 楷書

北魏書以雄強著稱，除了造像石刻摩崖之外，大量的墓誌銘也是北魏書法風格的代表，墓誌銘大多保存完整，筆劃清晰，此書於雄強中透出秀逸，用筆溫和，結字大方，頗堪玩味。

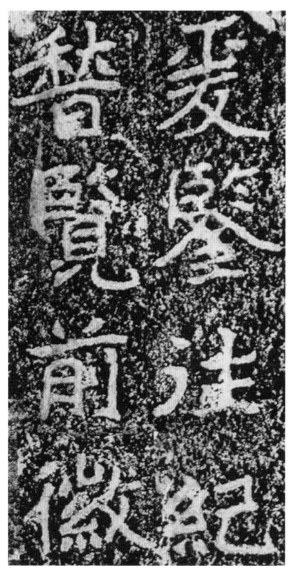

北魏《鄭文公碑》 局部 拓本 楷書

此書作風雄放樸厚，刻於山東天柱山上，是標準的北魏摩崖書，筆法樸拙中見健挺、結體豪邁又不失沉穩，是學習北魏書的經典範本之一。

11

行書的筆法，與隸書、楷書的最大不同，在於它對於每一個筆劃、一個字的每一個筆劃，不都是單獨地完成，儘管筆劃之間有呼應，但這種呼應是無形的，而不是有形的。然而，比如說在楷書中，我們寫一個「王」字，先寫第一橫，停下來再寫第二橫，停下來再寫

一豎，停下來再寫最後一橫，每一個筆劃，都是單獨地完成，儘管筆劃之間有呼應，但在行書中，同樣寫一個「王」字，也許第一橫可以獨立地完成，而接下來的一豎、第二橫、第三橫則可以連筆一氣呵成，這就使筆劃之間的呼應成了有形的牽聯。進而，甚至上一個字與下一個字之間，也可以作有形的牽聯。由於聯筆書寫，這就引起了筆法上的變化百出，無法定於一律。因為，它可以連筆，也可以不連筆。此外，由於連筆書寫，又引起筆劃形體上的變化百出。在楷書中，橫、豎、點、撇、捺、挑、轉折，各有一種或幾種固定的筆法，而在行書中，每一種筆劃，比如說橫，它可以是橫，也可以成為撇，可以成為點，可以成為彎勾等等，這樣，追隨固定的筆法，在行書中便失去了意義，由於筆劃形態的不可固定，所以，造成了行書筆法的變化萬千。

我們講行書的筆法比楷書更豐富多樣，主要不是針對具體的筆劃，而是指它的運筆技巧，從落筆到行筆到收筆，輕重、快慢、頓挫、翻折、婉轉、牽絲、鋪毫、回鋒、折鋒、縱橫、斜出、順逆……多種多樣，而且多是筆墨互相生發的。因為上一筆長了，這一筆就短一些，因為上一筆粗了，這一筆就細一些，因為上一筆重了，這一筆就輕一點等等。總之要於流暢中見端莊，而有別於隸書、楷書的於端莊中見流暢。這就使得行書比之篆書、隸書、楷書更加生動。

行書的字法結體，也更強調筆劃之間的

蘇軾推崇王羲之的《蘭亭序》作為「天下第一行書」是歷代學習行書者必須臨習的經典範本。《蘭亭》真跡早已殉葬昭陵，傳世有唐人的多種臨摹本，通常以馮承素的摹本最適合初學者的臨習。進此則可參臨虞世南、褚遂良、歐陽詢的臨摹本。虞臨本比起其他本子而言，更要內斂溫和，正如同虞世南的楷書風格，端正文推。

唐 虞世南《臨蘭亭序》局部 紙本 行書
24.8×75.5公分 北京故宮博物院藏

米芾的行書，在唐楷的基礎上，以自己的筆意化楷為行，體現了「尚意」的特點，宋人書雖出己意，少以規矩成之，但其如何由規矩中表現自我，也是學習行書中的重要課題。

宋 米芾《苕溪詩帖》局部 卷 紙本 行書
30.3×189.5公分 北京故宮博物院藏

以直畫為準則，但橫筆筆勢卻更變化多端。因此，其氣就不是如篆、隸、楷書那樣，通過字距及行距的對比來實現，而是直接通過上下字的有形或無形的牽聯來完成。而為了使行與行之間有變化、有呼應，往往需要把這一行的字寫得緊密一些，字形小一點，字數多一點，而把那一行的字寫得稀疏一些，字形大一點、字數少一點，所以，自然，它不需要按照界欄來書寫。完全應該打破格子約束縱情地抒發。而且，即使從豎劃來看，它的直也不像篆、隸、楷書那樣規整，而是略有曲折；不僅中線略有曲折，其縱向的外形更因為字的大小變化而形成明顯的波動效果。

凡此種種，都是在楷書的書寫技法基礎上，通過稍加流變而形成的特色。因此，又順理成章地引導出草書的書寫技法。

粗細、長短、疏密的顧盼呼應，以及筆劃間的配合應對。正由於行書的結體並不是從單個字來考慮，而是從上下字的關係來考慮，因此，又與章法發生了更直接的關係。

行書的章法，以字字不一定獨立（有獨立的，也有牽聯的）、但行行分明，雖然豎筆

行書王字圖解（上：出自蘇軾《洞庭春色賦》下：出自宋搨本《聖教序》）

由於行書本身迅速的特色，因此比起篆、隸、楷書而言，有更濃厚的隨興意味，筆順也不需要遵循嚴格的規矩，可隨著書寫時的靈機一動而有彈性，重要的是必須注意上下字之間的挪讓與關聯。（張）

唐 李邕《麓山寺碑》局部 730年 宋拓本
每頁25.8×13.3公分 台北故宮博物院藏
李邕所書《麓山寺碑》為其行書的代表，王行書脫出，而特重骨力，對於唐代行書碑的影響頗巨，行書碑自集王聖教序之後，可說是在李邕的手中得到推廣之效。（張）

灑。
行書的書寫，特別需要注重「行」動流使的生動性，它不能太過端莊，也不能太過飛揚，而應有文質彬彬的瀟

現代 徐建融《四言聯》紙本 行書 各67.5×15.3公分

現代 徐建融《長風韻語三闋》局部 紙本 行書
35×74公分
自己創作的詩詞，用行書的形式來書寫最為合適。我們看古人的行書，幾乎是擇寫自撰詩文，今人的行書，則多書寫古人的詩句。所以，在學習行書的同時，最好還能學一些古代詩文的寫作，使書法創作的內容與形式能達到高度的統一，充分地表現書法家的個性。

草書的技法

草書有章草和今草與大草（狂草）之分。

章草可說是隸書的快疾書寫，因此，它的書寫技法，包括筆法、字法、章法，都是從隸書（簡帛書）中演變過來的。今草（又稱為小草）則起源於二王的行草，字體不大，然草法與行書楷書差別較大，需要特意記憶，與宋代以後的行草容易閱讀的特性並不相同；「大草」、「狂草」則是將行草書更加恣肆化的書寫而成，然而在書寫時，草法結體是可以與「小草」互相通借的，事實上，凡寫得規矩一點的行書又稱「行楷」，而凡寫得潦草一點的行書又稱「行草」。

我們在此將重點放在介紹今草與大草的書寫技法。它的筆法，比之行書有更多的牽聯，因此，對於落筆、行筆、收筆，也就需要更多的變化、輕重、疾徐、快慢、枯濕，層出而不窮。因此，在書寫之時，固然不能像楷書等那樣，根據已知的「標準」的筆法來寫這一橫，停下來再根據已知的「標準」的筆法來寫這一豎。也不能像行書那樣寫好了一橫、停下來略作考慮，根據這一橫接下來的一豎應該「如何」再來寫這一豎，而是一筆下去，便需要筆隨心運、不假思索地一氣呵成，幾乎不到一行的末了乃至整幅的末了，在筆意上是沒有什麼「收筆」的，而都是在行筆。所以才有所謂的「一筆書」，即使中間有所中斷，也要「筆斷意連」。它所形成的筆法，有疏密、粗細、濃淡、枯濕、漲墨、飛白的多種對比。

與篆書一樣，對於草字的字法結體，也必須有一定的熟悉。通常，我們所認識的漢字是楷書，而隸書和行書在形體上與楷書也基本相似。所以，對於楷、隸、行書的結字，不過是在已知的漢字形體基礎上重新加以筆劃的藝術性組合。而篆書和草書就不一樣了，它們與我們日常所認識的漢字，在形體上大相逕庭。所以，篆書的字法必須明白草法的結字，也就是「草法」。相比之下，篆書的字法尚有一定的規律，尤其是小篆，基本上一個字只有一種寫法，不同的字各有不同的寫法；而草書的寫法，其「規律」卻顯得很沒有規律，一個字（部首）有多種寫法，不同的字（部首）卻可以有同一種寫法。因此，

（傳）唐 張旭《古詩四帖》局部 卷 箋本 草書
29.1×195.2公分 遼寧博物館藏

這件作品歸在張旭的名下，但一般認為是宋代的作品，用筆豪放，節奏緊湊，行氣字形夭矯多姿，輕重對比尤具戲劇性，要學習狂草書，可以此為範本，充分地領略其筆法的使轉變化。

唐 孫過庭《書譜》局部 卷 紙本 草書
26.5×900.8公分 台北故宮博物院藏

孫過庭的《書譜》，猶如楷書的《九成宮醴泉銘》，對於小草的學習來說，是不二的選擇，不僅運筆圓順，行氣流暢，卷首、卷中、卷末的氣氛更不相同，而內容所闡述的書法理論更是精要，對於書法創作的領悟極有助益。

14

唐 懷素《苦筍帖》
卷 絹本 草書 25.1×12公分
上海博物館藏
懷素的傳世作品，也是學習狂草書的經典範本，《苦筍帖》溫和儒雅，與《自敘帖》各擅勝場。北宋黃庭堅、清初王鐸的本子加以研習臨摹。

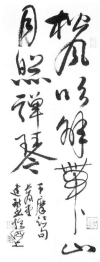

現代 徐建融《王摩詰詩句》軸 紙本 草書
90×34.8公分
草書的書寫，必須充分注意筆劃之間的牽聯，包括有形的牽聯和無形的牽聯，一氣呵成，王獻之、張旭連貫就更加充沛了，一氣呵成，王獻之、張旭連貫筆作品更有「一筆書」之稱。

關於草書的書寫，對結字的認識至為重要，否則的話，再精妙的筆法，也成了鬼畫符，是不可能成為書法藝術的。

論筆法與字法的關係，在篆、隸、楷書，筆法是依賴著筆劃和結體變化而改變、選擇的，而在草書中，筆劃和結體則是依賴筆法的變化而不同的。

草書的章法，大體上可以分為兩種。一種是在行書章法的基礎上進一步加強上下字的牽連，以增加行氣的連貫，同時，其直行的中心線和外形也更多曲折、波動，以形成行氣的矯健鬱勃。另一種則是從整體上來考慮佈局，不僅字字不獨立，而且行行不分明，從而，不僅橫不平，豎也不直。這一行穿插到那一行的位置中，那一行又穿插到這一行的位置中，使筆墨的線條如龍蛇糾結，滿幅翻滾騰躍。這種章法主要用於大草、狂草書的書寫。而不論以行氣佈局，還是從整體佈局，其間又必須有疏密聚散的大幅度對比，使疏可走馬而密不通風，有如滿紙雲煙一樣，又像大海的波浪洶湧。

為了保證章法的氣勢連貫，在筆法或字法上，也可以作這樣的處理，比如說了若干個字之後，筆頭的墨汁用完了，需要停下來蘸墨，再接下來寫下一個字。這樣，在上、下兩個字中間，由於蘸墨的停頓，氣不是斷掉了嗎？如何能保證它不斷氣呢？常用的一個方法，是上一個字寫完之後並不停筆，而是帶到下一個字的起筆，再停下來蘸墨，所以，接下來再寫下一個字。實際上是從下一個字的第二筆起筆。這樣，行氣的連貫就更加充沛了，因為它把「筆斷意連」推進到了「筆不斷意連」。

明 王鐸《節臨褚遂良家姪帖》1648年 軸 絹本 205.5×51.2公分 青島市博物館藏
王鐸大量的臨寫閣帖，並以連綿草的方式書寫成大字的立軸，可說是草書的一大突破，承接著黃庭堅以及祝允明一路的草書，正是其本身藝術的成就使他成為明末清初今草與狂草融合的大家。（張）

大字與小字的書寫技法，各有不同的要求。大字亦有大到超過尋常大筆所能掌握的，那樣的「書法」，比起傳統文人書法上要更接近「行動藝術」、「表演藝術」，在此不作討論。要講小字中也有要用放大鏡配合了才能書寫、欣賞，那樣的「書法」，已屬於微書的特技工藝，我們在這裏也不作討論。

一般少字數的書法創作多用大筆，如「龍」、「虎」、「福」、「壽」等等有特殊用途的單字巨軸，或者匾額榜書，其字體五體皆宜。

大字的書寫，應用大號、特大號的提筆。而字的筆劃粗細應當要比筆根的直徑更少一半左右，用大筆寫小字，才能寫出圓厚飽滿的筆墨。反之，則較爲吃力。運筆時，可以站著懸臂書寫，全身之力才能充分地傳

現代 徐建融《澹泊明志》橫幅 紙本 行書 35×136公分

論大字的書寫，須注意大處著眼，無論用筆、結體、佈局，都要有正大氣象，端莊敦重，雍容大度。

南宋 張即之《雙松圖歌》局部 1257年 卷 紙本 水墨 33.8×1296公分 北京故宮博物院藏

張即之擅寫大字行、楷榜書，其書法端莊厚重，穩健開張，雄渾磅礴，不但獨步於當朝，也風靡北方的金人和東瀛的日本。（洪）

送到筆底紙上。如果坐著書寫，不僅因視覺上的透視造成對字的形體把握不準確，而且因爲手臂伸出，遠離身體，力量無法充分地傳送到筆底紙上。行筆的力度以重爲主，重中求輕的變化，速度以慢爲主，慢中求快慢的變化。大字的筆法，以圓厚飽滿爲宗旨，不需營營追求小巧的細節情趣。同理，大字的字法、結體、章法、佈局，也以端莊大方，有堂皇的正大氣象爲上。當然，如果欲追求不同的奇特效果，又另當別論。

小字一般適宜書寫長篇的詩文，在緊密

元 趙孟頫《高上大洞玉經》局部 卷 紙本 楷書 27.7×457公分 天津市藝術博物館藏

趙孟頫精雅的小楷，被譽爲他最佳的字體，其書風風靡元代至今。此外，唐鍾紹京的《靈飛經》、元倪雲林的小楷書，都是學習小字的優秀本子。至於鍾繇、王羲之的一些刻帖，作風古拙，個人以爲不適宜作爲初學者的臨習。

的章法之中給人以滿眼珠璣的印象。其字體以楷、行兩體最爲適宜。

小楷的書寫，可選用硬毫或兼毫，以短鋒爲佳。筆一定要尖、齊、圓、健，四德齊備。如果寫禿了，就必須棄置不用。因爲只有新且尖、齊、圓、健的毛筆，才能寫出

唐 顏真卿《東方朔畫贊碑》局部 745年 拓本 楷書
北京故宮博物院藏

此碑可以作為大字的學習範本。儘管近現代某些作品有更大的「大字」，但顏真卿此碑的筆法、字法、章法都具有恢宏博大的氣息，臨習之後，對於書寫大字時的用筆運氣都有幫助。

漢太中大夫東方先生畫贊并

小字點畫的精妙性，尤其是落筆、收筆的地方，往往需要帶出筆鋒，才能表現出點畫的風華，而這用禿筆是無法達到要求的。其字法要勻整秀麗，小楷書字形梢扁，才有高雅的意味。小字則不妨頴長。章法字字獨立，行行分明，小楷橫平豎直；小行書則可連字，但不宜連得太多，行行分明，橫不平豎直，要見疏朗俊秀的行氣。如果沒有行氣，密密麻麻就給人眼花繚亂、頭皮發麻的感覺。毋庸贅言，小字必須坐著擱臂，心平氣和地書寫。如果是橫平豎直的小楷，亦可打了格子再行書寫；如果是橫不平而豎直的小行書，也有只打直行而不打橫格的。

大字以拙重為旨，小字以靈秀為旨。所以對於技法上的要求，大字應從大處著眼，小字則應從小處著眼。就像雕刻藝術一樣，大字如雲岡大佛，氣象莊嚴，氣魄雄強，求其細節，則不免粗糙。但所給人的感覺，要

以只見其雄強、不見其粗糙為上品。小字如以只見其雕刻，玲瓏剔透，精巧無比，求其大體，則不免無著力處。但所給人的感覺，要以只見其玲瓏、不見其繁縟為上品。

現代 徐建融《清真詞》卷 紙本 楷書 23.5×91公分

小字的書寫，須從精處著眼，用筆、結體、佈局，應有靈秀之氣。

明 文徵明《小楷蓮社圖記》第一幅 紙本 每幅25.3×9.6公分 私人收藏

文徵明對於明代中葉吳中地區的書畫家影響甚大，行書雖然規矩略帶匠氣，但小楷特為精妙，早年出自趙孟頫一路，後由王羲之《黃庭經》、《樂毅論》中得到啟發，有方圓二路，點畫的精緻犀利，尤在趙孟頫之上。（張）

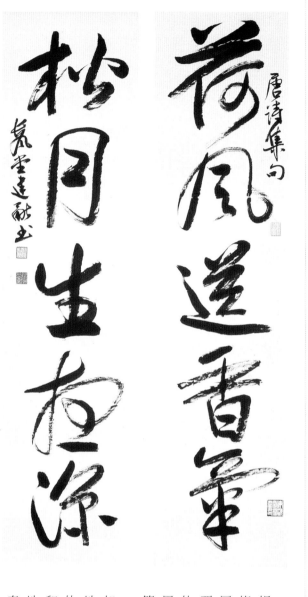

直幅書法的幅式，與裱褙完成後的樣式相關，可大致分爲中堂、屏條，和對聯，屏條可以是單條，也可以若干條合成一套組屏。無論書寫成幾行，其佈局上的要求，是要追求「飛流直下三千尺，疑是銀河落九天」的視覺審美效果，在這方面，張瑞圖、黃道周、倪元璐、王覺斯的作品可以作爲參考的範例。

在運筆時，應該既力透紙背，又收放自如，使筆力的運用，有的地方沉澀些，有的地方一瀉而下。而要達到這樣的效果，用筆的輕和重、快和慢，線條組織的疏和密、長和短，對比就必須強烈。有的地方沈著，有的地方飛動，在一氣呵成中形成激動人心的節奏。最後的落款，則似乎是站在瀑布前欣賞的人，激情飛揚。

無論是不是組屏，每一條屏都可以單獨成立，一屏一篇詩文，各自落款，這樣的組屏，通常在四屏以上；也可以將一篇較長的

現代　徐建融　《五言聯》　紙本　草書　各136×35公分

大字的書寫，在區額等幅式以端莊沉穩爲宜，即使草書，也不可過於飛揚。但在對聯的幅式，則不妨鬱勃飛動，以體認縱向貫氣的章法原則。

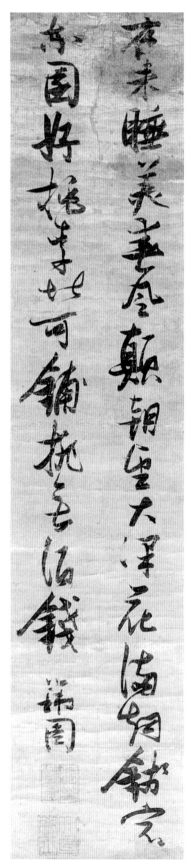

明　張瑞圖　《行草夜來睡美七絕條幅》　紙本　130×30公分　何創時基金會藏

張瑞圖行草風格甚爲鮮明，雖然行書重上下連貫，張瑞圖特別以橫畫堆砌以及轉折鋒利獨出於歷代行草書家之外，然而堆砌之中，卻不見氣急敗壞，行氣依然貫連不斷，

講書論易辟鋒難敵

枛長湝多其樂未央

嚴書建融書 [印]

現代 徐建融《八言聯》紙本 隸書 各67.4×15.5公分

隸書的書寫，在一般的幅式中以橫向貫氣爲宜，但在對聯的幅式中，必須講究縱向貫氣。雖然字字獨立，但氣脈連貫。

詩文分別順序寫在不同的屏幅上，落款落在最後一屏上。統一的組屏，當然只能使用同一種書體書風；每屏單獨的組屏，可以分別使用不同的書風甚至不同的書體，但整體風格不能相差懸殊。例如，四屏可以分別是篆、隸、楷、行，或分別是金文、甲骨、小篆、漢隸，但篆、隸、楷書與大草書合爲一套組屏時，須特別注意風格及筆法的協調性。

前面所介紹的大字書法，是針對少字數或四字數的匾額而言，而對聯的字數，如果是五言聯，便有十個字，七言聯便有十四個字。所以，它的寫法又應該介於大字與中字之間，端凝中見飛動。

爲了確保上下聯的文字位置對稱，如果用篆、隸、楷書，可打了格子再寫；如果是草行書，則可以將紙折了格子再寫；如果是草書，則不妨直接書寫，不受界欄影響。

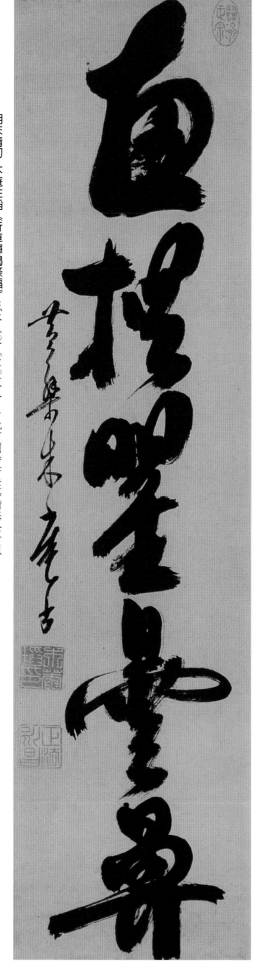

明末清初 木庵性瑫《行草禪偈條幅》紙本 121.5×34公分 台北何創時書法藝術基金會藏

木庵性瑫是黃檗宗在日本傳道第二代的世祖，黃檗宗的書法向以大字榜書聞名，力道雄渾，別立於文人書史之外，此大字草書，寥寥數字，而用筆雄渾，有石破天驚的力道，與禪宗當頭棒喝的傳道之法，似有相通。五個大字佔滿一公尺多的紙幅，氣勢撼人。（張）

橫幅的寫法

橫幅書法的幅式，基本上有橫披和手卷二種。其視覺形式是橫長的，從而引起書寫技法上的特殊要求。

橫幅一般無法事先確定幾行，尤其是手卷，在書寫成作品之前，通常必須先行計算或者試寫推排。當然，如果是劃好了格子寫，那當然是算得出來的。但是，卻必須事先估算好一行寫幾個字，如確定為四個字，以行書或草書而言，可以再估算的基礎上，稍作變化調整，例如有些行可以寫成三個字甚至六個字，有時又可以寫成五個字、兩個字甚至一個字。其佈局上的總體要求，是要給人以波瀾壯闊、洶湧澎湃之感。在這方

面，蘇軾、黃山谷、董其昌等的長卷作品，堪稱典範。如果是用的篆、隸、楷、行楷書體，又應該是風平浪靜或微波粼粼的開闊景象。

行草書書手卷的橫向特別長，所以，往往是一邊自右向左寫過去，一邊又需要把紙張自右向左卷起來；而觀賞時亦然，一浪剛剛展現到眼前，隨即又被捲起來隱去了，隨之新的一浪又湧現……有滔滔不盡之勢。所以，在佈局上更要注意營造節奏，有生發，有高潮，有緩衝，又有高潮，有時緩衝長一些，有時緩衝短一點，有時高潮短一些，有時又高潮迭起，一個緊接一個……所以，在書寫時，必須精神貫注，懸臂凌空運筆，在運筆的過程中，一旦落筆入紙，便需要屏住氣息，不斷地翻轉手中的毛筆，就像在翻江倒海地衝浪一樣，直到一個節奏完成，停下來蘸墨，才能回過氣來呼吸；緊接著，又是如此地進行。所以，它必須是一氣呵成的，即使中間有停頓，筆線有中斷，但筆斷氣不斷，筆斷意不斷。

在這裏必須提醒，切忌固定寫完一行蘸一次墨。這樣，不僅使所形成的作品，視覺上容易呆板，而且，行與行之間也容易斷氣。最好是在行中不同的部位停下來蘸墨，這樣，枯筆就不會集中在下部，而濃筆也不會集中在上部，而是參差錯落地分佈在整幅的不同位置，同時，行與行之間的氣機也得以緊密地牽聯起來。而最後的落款則如站在

岸邊觀賞大海波瀾的一個欣賞者，有曹操「東臨碣石，以觀滄海，日月之行，若出其中，星漢燦爛，若出其裏」的神思飛揚之感。

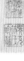

現代 謝稚柳《繪事十絕兩首》 卷 紙本 行書
34×136公分

筆法寓稚動於沉穩，章法恢宏舒展，如亂石堆雲，驚濤拍岸，捲起千堆雪。蘇軾詞「大江東去，浪淘盡千古風流人物」庶幾似之。

元 趙孟頫《酒德頌》 卷 紙本 行書 28.5×66.5公分
北京故宮博物院藏

撇開碑版和尺牘不論，唐宋元人的書法，幾乎全是橫幅的形式，直幅的形式，主要是明以後流行起來的。所以，學習直幅的書法，可以多參看明清人的作品；而學習橫幅的書法，則可以多參看宋元人的作品。當然，明清人中如董其昌、王鐸等的橫幅作品，也是相當出色的，可以加以借鑒。

（酒德頌正文） 有大人先生者，以天地為一朝，萬期為須臾，日月為扃牖，八荒為庭衢。行無轍跡，居無室廬，幕天席地，縱意所如。止則操卮執觚，動則挈榼提壺，唯酒是務，焉知其餘。有貴介公子，搢紳處士，聞吾風聲，議其所以。乃奮袂攘襟，怒目切齒，陳說禮法，是非鋒起。先生於是方捧甖承槽，銜杯漱醪，奮髯箕踞，枕麴藉糟，無思無慮，其樂陶陶。兀然而醉，豁爾而醒，靜聽不聞雷霆之聲，熟視不睹泰山之形，不覺寒暑之切肌，利欲之感情。俯觀萬物，擾擾焉如江海之載浮萍；二豪侍側焉，如蜾蠃之與螟蛉。延祐三年丙辰歲十一月廿日為懼庵僕夫書 子昂

現代 徐建融《詠花詞六闋》 卷 紙本 楷書
33.5×180公分

單個地看，是字字獨立，縱向貫氣，整體地看，卻是行行相聯，橫向貫氣，所謂「無邊落木蕭蕭下，不盡長江滾滾來」，要有後浪推前浪的波瀾壯闊之感。

扇面的寫法

扇面有團扇，也有摺扇。我們在這裏重點介紹摺扇的書寫技法。扇子，本來是拂暑的工具，後來被書畫家們看中，在扇面上進行書畫的創作，從而成了藝術的欣賞品。扇面的面積，約在一尺占方，所以是典型的小品藝術。

扇面的材料，有絹本的，也有紙本的，凡紙本有絹本的，也有紙本的，凡紙本的，又都上有膠礬雲母粉，或灑金，或泥金，所以，是絕不滲水的，是典型的硬質材料。這就決定了它不同樣的材質更決定了它的書寫方法。其次，灑金、泥金的扇面極其華貴，這樣的材質更決定了它的書寫方法。必須是全力以赴、鄭重其事的。就像雕刻時若用花崗岩作材料，不妨大刀闊斧，而用漢白玉做材料，則必須精雕細刻。

由於扇面本來是摺疊著的，所以它的表面凹凸不平，不容易落在上面書寫，可以用熨斗把它熨平，或者把它展開後夾在扇板上使之平整，再進行書寫。扇面板一般有三個螺旋夾，可以上下調節，以適應不同尺寸的扇面，先夾住上邊的正中，再用抹布把它向左右兩邊拭平，然後分別夾住兩邊，這樣，三點便固定了一個平面。

如果是寫小字，例如小楷，一欄可寫一行，一行一行地寫下去，到最後落款完成。也可一欄寫兩行，但因為每一欄都是向心逐漸縮小的，所以可以第一行寫到三分之二處，第二行則寫到三分之一處，這樣每一格都是一行長一行短地寫下去，直到最後落款完成。

如果是寫較大的字，比如行書，一種辦法是兩欄或兩欄半為一行，每行只寫二個字，一行一行地寫過去；另一種辦法是一行字寫得長一些，例如寫到五分之四處，下一行則只寫一個字或兩個字，這樣交替地寫過去。而無論哪一種辦法，每一個字的筆劃勢必要跨過格痕，儘管經過了熨平或夾平，但事實上，這格痕還是有的高起一些，有的低陷一些，從而使得線條的形態發生筆勢和墨韻方面的變化。當筆經過隆痕時，力量就會被架空，而聚墨卻多一點；當筆經過摺痕隆起處時，力量便因受阻而重一點，墨色也因而扇面傾斜而積色不同。這是扇面書法所獨有的特點，不須特地變動了正常的運筆方法去「適應」格痕的起伏，也不可去進行「修

改」。

此外，由於扇面是極為硬質的材料，表面又比較光滑，所以，通常須用極濃的墨來進行書寫。一方面，墨濃，便增加了它的阻力，以免因紙面的光滑而導致用筆輕浮之弊；另一方面，墨越濃，它在不滲水的材質、尤其是上過膠礬雲母粉、灑過金或泥金的紙面上會更顯得熠熠生輝、精神飽滿。而如果用淡墨的話，施之於扇面，容易會導致筆力輕浮、墨色缺少的精神。

至於把生紙剪成團扇形或摺扇形再在上面作書法，形式上是「扇面」，實質上與扇面書法的用筆要求是不相關涉的，不妨看作一般的小品書法創作。

現代　葉恭綽　《五言詩》　扇　箋本　行書
18×51.5公分

字形較大，所以每行占兩格，一行寫得長，下一行寫得短，交替著寫過去，章法上於規整中見參差；於參差中又見上下的疏密寫過去。如果每一行都寫到行底，就不免上疏下塞，視覺上很不舒服。

現代　徐建融　《滿江紅詞》　扇　紙本　行書
16×53公分

小字行書，一格一行，每行寫到五分之二處，使佈局有疏朗之感。如果寫到五分之四處乃至寫到底部，便不免悶塞之弊了。

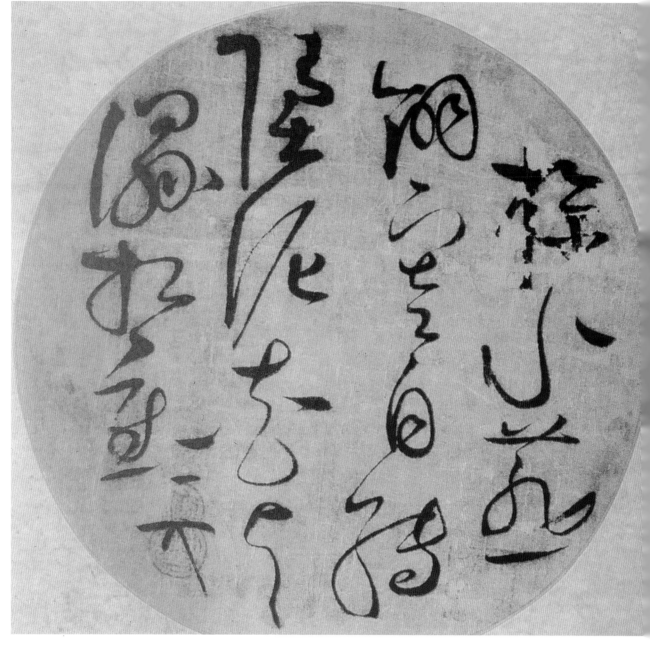

宋 趙佶《掠水燕翎詩》扇 紙本 草書 直徑28.4公分 上海博物館藏

雖然只是少數數字，但在圓形的平面上，圓扇的特殊形狀，可以配合著草法的變化多端，寫滿全幅。

現代 陳佩秋《楚辭》頁 紙本 草書 直徑34公分

雖然是圓扇的形式，但它其實並不是圓扇，而只是剪裁成圓扇的形狀。所以從用筆的技法而言，與普通的書寫無異，無非是在佈局上，需要配合扇形而展開。

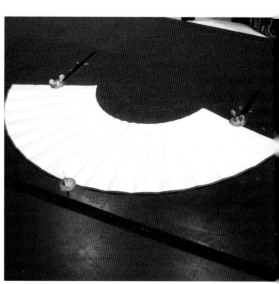

扇面板（徐敏攝影）

23

尺牘和詩稿的寫法

尺牘即書信，由於是寫在約一尺高低的信箋上的，所以稱作「尺牘」。信箋上一般印有縱向的朱絲欄，多爲八行，所以又稱「八行箋」。此外還有一種花箋，尺幅與一般的八行箋差不多，但上面沒有格欄，卻印有圖案畫面，如著名的明代《十竹齋箋譜》、《蘿軒變古箋譜》等。近世榮寶齋、朵雲軒、博古齋等也有印製，多用名人畫稿，如任薰、齊白石、張大千、溥儒等的作品，木版浮水印而成。花箋除了可供寫信，還可以用作寫詩文稿。當然，寫在花箋上的詩文稿，不同於一般的抄本、手稿。一般的抄本、手稿主要在於詩文本身的文獻價值，而寫在花箋上的詩文稿，卻更注重書法的藝術價值，它往往

用於友朋之間的唱酬。

當然，尺牘也好，詩文也好，除了寫在專門的信箋、花箋上，同時也可以寫在普遍的宣紙上。這樣，當書信、詩文的文字比較長的情況下，它就不是一頁一頁地積累起來畫面，如著名的明代《十竹齋箋譜》、卻是成爲獨立的一個小小的長卷。

尺牘是傳統書法藝術中的一個重要形式，傳世的晉、宋的許多書法名作，如王羲之、王獻之、蘇軾、黃庭堅、米芾等的作品，有許多都是人際交往的書信尺牘。儘管今天，用毛筆寫信作爲一種日常生活已經不太普遍，但作爲一種藝術生活還是有必要加以傳承。而對於尺牘的書寫，也正可以從上

述古代名作中取得借鑒。

首先，尺牘的格式，古今是不相同的，今天的常用形式，是先寫受信人的名稱於右上的位置，緊接著，或另起一行寫書信的正文。正文寫上祝語，「祝」字接著正文寫，祝「語」則需另起一行，以示敬意。最後，寫信人的姓名、年月寫在左下的位置。如果受信人是寫信人的長輩，正文中提到受信人，其上必須空一字，以示敬意；提到本人，則應縮小並偏向右書寫，以示謙

東晉 王羲之《姨母帖》卷 紙本 行書 26.2×20公分
遼寧省博物館藏

晉唐宋元的許多傳世書法名作，其實都是尺牘，書家率意而書，眞情流露，無意於書而益得於書，唐代以前書跡多以尺牘形式流傳，一方面是創作形式尚未發展完備，一方面也是當時書寫的美學目標與實用功能完全融合的關係。

宋 蘇軾《北游帖》1079年 冊頁 紙本 26.1×29.5公分 台北故宮博物院藏

現今留下的宋人尺牘中，許多都是將收信人的名字即官銜稱謂寫於信後，與今人不同，這或許是信封信紙制度的流行時間的不同所導致的。（張）

虛。古代的尺牘是不用標點的，而且有把受信人寫在信札最後的情形而且並無祝語，而以寫信人頓首再拜之類的謙語結尾，今天的尺牘，為了使人更好地讀懂，當以加上標點為宜。

尺牘的書體宜用小行書體，隨意放鬆地抒寫，要有真性情的自然流露。如果是寫在八行箋上，可以依行書寫，也可以不受行格的拘束，寫到朱絲欄之外，以更充分地利用的紙張。書寫中如果發生錯誤，可加以塗改，如有遺漏，可以更小的字體補在旁邊。而這樣的處理，在其他形式的書法創作中卻是不允許的。雖然，正規的書法創作，對於所書寫的文字內容已有事先的確定，而不是像寫信那樣邊想邊寫，所以發生錯誤、遺漏的情況不是太多，但錯誤總是難免的。當發生錯誤時，正規的創作不允許塗改，而是在錯字的左旁加上三個小點，以示此字塗去；在遺漏的地方加上一個小點，而把漏掉的字添加到正文的最後。這樣的處理方式，是為了保證整幅書法的形式完美。但這種處理方式用於尺牘卻不宜，因為它不便於閱讀。而就錯誤處直接加以塗改、增補，不僅使尺牘更像「書信」，而且在形式上也有錯落之致。當然，這樣的處理，在一通尺牘之中不宜太多，否則又顯得對受信人的不尊重了。

八行箋紙

八行箋紙，通常用作尺牘的書寫，而較少用於詩文的書寫。箋紙一般是屬熟紙，所以運筆較為乾淨俐落，迅捷光滑。

仿古箋紙

花箋紙的一個品種，不僅可供尺牘的書寫，也可供詩文的書寫，由於含草料的宣紙的使用年代較近，所以仿古紙一般多用楮皮和竹料，光潔鮮明。

詩文稿的寫法與尺牘基本相同。但每一篇詩文，都必須獨立成一章。先寫詩文名，另起一行寫正文；正文結束之後，另起一行寫另一篇詩文名，再起一行寫正文。但如果是用花箋紙書寫，最好一紙寫一首或二三首詩為好，使每一頁都能成為單獨的一件小品書法。

尺牘和詩稿，作為一種高雅的藝術生活形式，同時也是一種小品的書法創作，所以，它的書寫，以「淡雅」和「性靈」為要旨。喻之以精神食糧，如果說立軸、手卷是魚、肉、雞、鴨大菜，那麼，尺牘和詩稿，包括扇面，便是一碟碟精緻的小菜。顏真卿的《祭姪文稿》可說是最有名的書法稿作，因為本身並不是以供人閱讀展示為目的而書寫，因而作品上的塗改絲毫沒有刻意做作的痕跡，與一般的書寫創作的目的不同，卻也因此成為千古名作，這完全是因為書家本身功力精湛，厚積而薄發的關係，雖然是詩文稿，卻更類似尺牘的不隨意。元明以前留下的尺牘，由於經由收藏家的篩選整理，大多較為整潔，雖然信筆寫來，仍可見功力，近代的尺牘，則多隨意塗抹，在真性情中見趣味。

現代 徐建融 《詩稿》 二頁 紙本 各26.7×17.7公分

以清秀的小行楷書錄舊作詩詞，一頁一首，每一頁都是一件獨立的作品，積累到一定數量，又可集為一冊。友朋間以此酬應，更有風雅之致。

題畫的書法

「書畫同源」，是中國筆墨藝術的佳話。

書法的筆法不僅影響了繪畫，尤其是明清以後的文人畫，更有「畫法全是書法」之說；而且，在畫面上用精美的書法加以題跋，也是完成繪畫創作的一個重要手續。

題畫的書法，需要注意的有兩點。一是用什麼字體、書風、怎樣大小的字型大小題畫？二是題在畫面的什麼位置？都需要視畫而定，才能收到珠聯璧合、相映生輝的效果。如果字體、書風、字型大小的大小與畫不相適應，所題的位置又不恰當，那麼，效果會適得其反。至於寫不好書法的畫家，自然更不宜在畫上題書。如明代時的大收藏家項子京，人們求他作畫，但因他的書法不佳，索畫者特別出資，請他不要題書，稱為「免題錢」。

不論什麼畫，題畫書的尺寸及書風，都要注意畫面的景深是否受到影響，會不會顯得不夠高遠、深遠、平遠。

題畫最關鍵之處，在於書寫的位置。其原則包括兩個方面，一是所題字句的長短，長題必須選擇空白較大的位置，短題則不妨選擇空白較小的位置；二是畫面的形象，要使在這個位置上題上詩文書法之後，與畫面的筆墨形象既要對比，又要統一。

一般來說，題款都是題在畫面上角的空白處；宋畫中也流行題「隱款」，題在筆墨形象之間，例如范寬的《谿山行旅圖》款密藏

在畫中，直到民國時期台北故宮博物院的工作人員才重新發現，而確立是范寬的代表作。更有配合放縱畫風，隨著畫面可以在上、下、左、右隨意而實施，甚至題到畫面形象的中間去。有時還可以一題再題，分別題在不同的位置，從而使得題款成為畫面總體佈局的一個重要元素。

題畫的文字內容，可以包括作者的姓名、創作的年月、地點、作品的名稱、受畫人的姓名（上款）、長篇的詩文等等。若只題作者的姓名，稱作「窮款」，而題寫長篇的詩文，則稱作「長題」。有長題的畫，必須是詩、書、畫「三絕」，即詩文也好、書法也好、畫也好，加上鈐印，便成了詩、書、畫，印「四全」。

雖說題畫，是以畫為主，書法則是為畫作錦上添花，但適當的題畫，不但是一幅悅目畫作不可或缺的元素，更可讓書畫互相映襯。

清　李鱓　《松樹圖》 1751年　卷　紙本
92.8×176.4公分　揚州博物館藏

李鱓是揚州八怪之一。八怪的書畫各有特色，李鱓以粗獷豪邁的風格為主，在他的作品中有一種傲視典範的氣息，他的題畫落款常常塞滿在畫面中的留白之間，與畫題之間互為主副。（張）

清 吳昌碩 《丹荔圖》 軸 紙本 設色 91×59公分 私人藏

繪畫是金石書法的筆意，題畫的書法也是金石的筆意。顯然，題畫不只是繪畫的點綴，而是為繪畫作錦上添花。再加上所題的詩文對於畫意的詮釋延伸，遂使詩、書、畫成為「三絕」；結合了鈐印，又成為「四全」。

清 鄭燮 《叢竹圖》 卷 紙本 水墨 91×170公分 瀋陽故宮博物院藏

放縱的畫風，畫法全是書法，所以題畫的意義也就顯得相當重要。如此圖，題款穿插在竹竿之間，恍惚就像是竹葉一般，使書法與繪畫打成了一片。

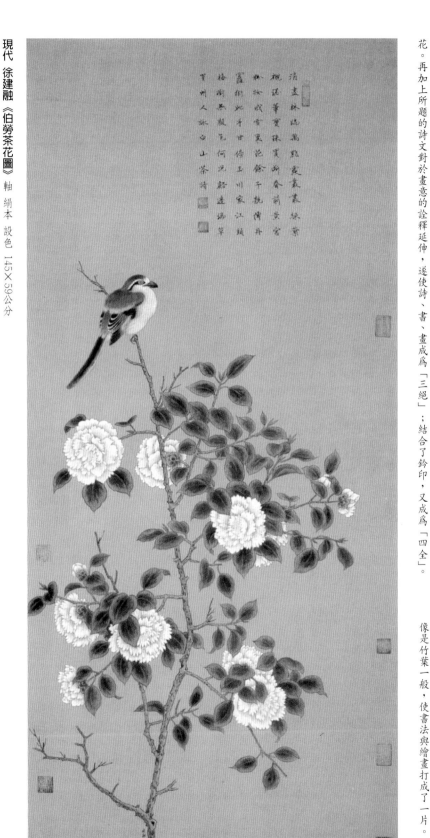

現代 徐建融 《伯勞茶花圖》 軸 絹本 設色 145×59公分

規整工筆的畫風，題畫若是太狂野，則會搶了畫的「鏡頭」。左下樹根處題名款，屬於「隱款」。上方正中偏右處題詩款，以配合畫面章法的平衡。書風一律端正。

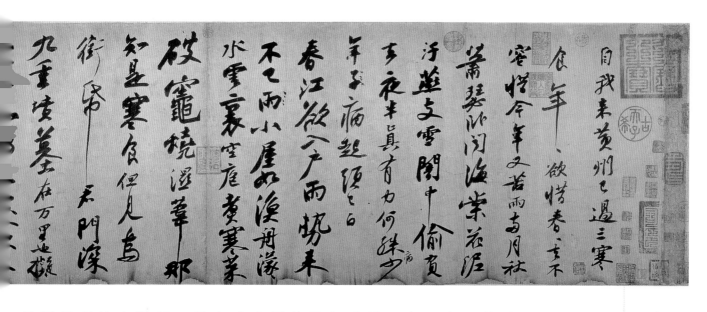

題跋的書法

題跋，是書畫玩賞的一種方式。也就是說，當你鑒賞到了一件優美的書法、繪畫作品，或碑帖拓片、金石拓片、印譜，便在上面用書法寫下自己的審美感受，同時也賦予了這件作品以流傳有緒的證明。

題跋的書法，除所題的是繪畫作品或拓片，可以直接題在畫心的空白處，一般都是題在畫心之外的裱件上。

立軸作品，可題在周圍的「裱邊」與上方的「詩塘」中。手卷則可題在前面的「引首」上，中間的「隔水」上，後面的「拖尾」上。是冊頁，則可題在前面的「扉頁」上，中間的「對題」上，後面的「副頁」上；古畫中，常常可以見同時代的友人或者鑑藏家及後代文人同題在畫心上，適當的題跋，亦可以使作品增色。

題跋的書體、字型大小，凡「詩塘」、「引首」、「扉頁」，不限於篆、隸、楷、行、草體皆宜。可依空間大小以及題詞多寡控制字的大小。其他的部位，「裱邊」、「拖尾」、「隔水」、「對題」、「副頁」上，則以楷、行書體、小字型大小為佳，題在「畫心」上，當然也是如此。所

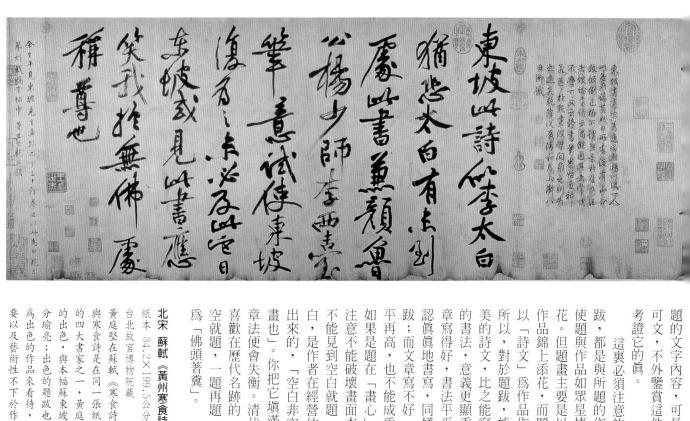

題的文字內容，可長可短，可詩可文，不外鑒賞這件作品的精，考證它的真。

這裏必須注意的是題畫與題跋，都是與所題的作品相應襯，使題與作品如眾星捧月，綠葉映花。但題畫主要是以「書法」為作品錦上添花，而題跋則主要是以「詩文」為作品錦上添花。所以，對於題跋，能做好一手優美的詩文，比之能寫出一手優美的書法，意義更顯重大。如果文章寫得好，書法平平，但只要認認真真地書寫，同樣不失為好題跋；而文章寫不好，則書法的水平再高，也不能成為好題跋。而如果是題在「畫心」之上，必須注意不能破壞畫面本身的構圖，不能見到空白就題。因為有些空白，是作者在經營位置時有意留出來的，「空白非空紙，空白即畫也」。你把它填滿了，整體的章法便會失衡。清代的乾隆皇帝喜歡在歷代名跡的「畫心」上見空就題，一題再題，後人即譏之為「佛頭著糞」。

北宋 蘇軾《黃州寒食詩帖》行書
紙本 34.2×199.5公分
台北故宮博物院藏
黃庭堅在蘇軾《寒食詩帖》後的跋語，與寒食詩是在同一張紙上，同為北宋的四大書家之一，黃庭堅的書風同樣的出色，與本幅蘇東坡出色的書風不分瑜亮；出色的題跋也可以成為被視為出色的作品來看待，可見題跋的重要以及藝術性不下於作品本身。（張）

現代 劉旦宅《題徐建融蘭石圖》
卷 紙本 行書 高23公分

所題部位為手卷的拖尾。書風於豪放中見溫潤，對畫風意象的生發，恰到好處。

現代 徐建融《跋程十髮、程多多書畫合卷》卷 紙本 楷書 高23公分
書風傾向於秀麗，跋文內容須講到題跋作品的點子上，同時又要注意文風的典雅。

現代 徐建融《題謝稚柳荷花圖》軸 紙本 設色 90×50公分
詩塘行書題「水殿風來暗香滿」，字形較大。；右邊題標籤，左邊題跋語，均用小楷書略帶行意。

題款和鈐印的處理

一件繪畫作品當筆墨形象完成之後，需要加以題款、鈐印。一件書法作品當正文完成之後，同樣需要加以題跋、鈐印。

題跋的內容可以包括書家的名款、創作的時間、地點，以及所書寫內容的名稱，一般題在末了的左下，所以又稱「下款」。也有的還要寫上受書人的名字，它的位置，可以跟了下款走，題在左下，但必須在下款之前及之上，所以對聯「上款」，以示對受書人的尊敬。如果是對聯，下款題在下聯的左邊，從正文第二個字的位置處往下題。上款則題在上聯的右邊，上下款的位置要與內文的位置相平衡。

除此之外，題款的文字內容，亦可有相當的彈性。如果是長卷，正文結束後，可在多餘空白上即興發揮，在恰當的位置打住，再題上款、下款。如果是對聯，則可題在上聯的左邊、下聯的右邊，如果不題上款，則連上聯的右邊也可一併題上。

題款的書體與正文用書體，在閱讀上，風格不可相差太遠，使用接近或者較晚期的書體也是一種較安全的做法，例如，內文為篆書，款書可用篆、隸、楷、行、草；正文是隸書，款書可用隸、楷、行、草；正文是楷書，款書可用楷、行、草；正文是行書，款書可用行、草。

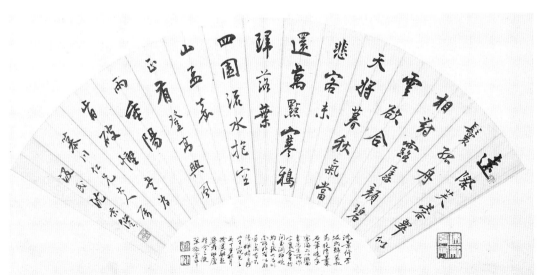

清 吳熙載《七言聯》 箋本 隸書 各119.2×29.8公分 北京故宮博物院藏

正文用隸書，落款用行草書，上款書於上聯的右上邊，下款書於下聯的左邊中部。

現代 沈景修《七言詩》 扇 紙本 行書 91×34公分

款書字形略小於正文，上款另起一行，以示對受書人的尊重。右上邊用朱文引首章，名款下用白文姓名的尊重。右上邊用朱文引首章，名款下用白文姓名章。

30

簡而言之，一件草書用篆書、隸書、篆書去落款，較難達到和諧的效果，然而，若是具有個人風格的書家後來所落的款，則不在此限。其他各種情況可類推。題款與正文，固然需要相互對比，但對比中又要見統一，如果對比太過懸殊，便不能統一了。

題款完成之後，便要鈐印，使一件書法作品，白紙黑字紅印，熠熠生輝。印文的內容，鈐在下款下面的姓名章，可以用朱白對章連鈐。兩方印章的大小相同，與款字的大小不能相差太過懸殊，合為「對章」，一般白文在上，朱文在下。也可不用「對章」，兩印大小不一，則小印在上，大印在下。鈐在正文右上方的稱為「引首章」，方圓朱白不限，尺寸宜適中；右下方的稱為「押角（腳）章」或「壓角（腳）章」，宜用方形，尺寸宜大，以白文為佳。「引首章」、「壓角章」的文字內容都為閒章，可以齋堂名、吉語、詩句入印。

印文的作風，最好也能與書風相接近，秀美的書風可用典雅的印，如戰國、漢印、元朱印風，或者像鄧石如、趙之謙、黃牧甫、趙叔孺等的規整印風皆適宜。拙重的書風使用吳昌碩、齊白石等的豪放印風則更增色。如果在柔美的書法上鈐蓋吳昌碩茫茫印風的印章，或在齊白石一路的寫意書法上鈐蓋印風典雅的印章，都是不合適的。

現代 陸儼少《王之渙詩》軸 紙本 行書 68×47公分

款書字形小於正文，上款高於下款以示尊重。落款下用一對姓名章；右邊上用引首章。

現代 劉旦宅《七言詩》橫披 紙本 草書 68×136公分

「擘開蒼峽吼奔雷，萬斛飛泉湧出來；斷枝枯槎無泊處，一川寒碧自縈回。」題款的書風與正文完全一致，但字形的大小相差懸殊，四角使用了引首、押角、押邊章，形成強烈的對比與正文統一。鈐印除了名姓章，四角使用了引首、押角、押邊章，黑、白、朱三色相映生輝。

結語

兵法有云：「運用之妙，存乎一心。」書法亦然。一方面，沒有規矩不成方圓，不懂得書寫的技法不能真正踏入書法殿堂的大門；另一方面，懂懂懂得書寫的技法而不能運用，那不過是紙上談兵，即使進入了書法的殿堂，也不可能採擷到它的精華。

《老子》有云：「爲學日增，爲道日損，損之又損，以至於無。」在書法上來說，作爲「學」，對於書寫的技法，應該是從無到有、從少到多地不斷積累起來；而作爲「道」，當掌握了足夠的對於書寫技法的理解，又必須從多到少、從有到無地把它消化掉，從而使有法變爲無法。但這時的「無法」，已不再是沒有規矩的無法，而是縱心所欲不逾矩的無法，所以，它又是「無法而法，乃爲至法」，也即蘇軾所說的：「書，無意於佳乃佳。」

今天，對於讀書學子的考核，已經不在於書法，而在於應試的成績；對於讀書寫字的實踐，更廢棄了毛筆，而代之以鋼筆甚至電腦打字。因此，爲了寫好書法，甚至只是爲了寫好字，對於書寫技法的強調，也就顯得更加重要而且必要。固然，我們不能以爲只要掌握了書寫的技法，就等於掌握了書法；但也決不能認爲只有拋開書寫的基本技法，才能掌握書法。書法，必須先要通過技法，進而再通過「爲道日損」來消化技法。而本書所介紹的，只限於需要「掌握」的基本問題。

那麼，我們又應該如何來掌握它呢！我們可以分爲四個步驟，有先後，但同時又有交叉地來進行。

一、從概念上去掌握，通過閱讀類似於本書的各種書寫技法技書，從書本上學習「兵法」。不限於一家的一種著述，而應多吸收幾家的不同著述，找出各家說法的不同之處、相同之處，加以思考、體會。既然都是談的書法，各家所談的絕對不會沒有共同之處。在此，不同之處，是出於各家的不同理解；而相同之處，正是基本中的基本。

二、多多地臨帖、讀帖。所謂臨帖，也就是對於名家的書法作品一筆一畫地臨摹，從筆法到字法再到章法，去體會它的妙處；所謂讀帖，也就是經常地用眼睛去看帖、讀帖，體會它的筆法、字法、章法，也可以用手指進行「書空」的「臨摹」。進一步，甚至做到「背帖」，即把一本帖臨熟了，讀熟了，即使眼前沒有這本帖，腦海裏也可以想像出它的筆法、字法、章法，進而用手「書空」。

所選擇的範本，應該以歷代經典名作爲主，根據自己的個性、愛好選擇，各種書體的、各種形制的，達到融會貫通，又可以全面地臨讀各種範本，或通過比較最終確定最適合自己的範本。這樣，雖然是臨摹，一通百通；但有時又無法確定究竟哪一種符合自己的個性、愛好，所以時卻又是在涵養自己的個性創造，以帖來就我。過去的習書，由於是磨墨，所以臨帖與讀帖往往是結合在一起的。習書者一邊磨墨，一邊細細研讀所要臨的帖，磨一個小時的墨，同時也就讀了一個小時的帖，這時執筆蘸墨臨帖，墨磨好了，讀帖也有了體會，這時效果更佳。今天，由於是用現成的墨汁，所以，臨帖與讀帖不妨分而治之，以讀帖來幫助臨帖，以臨帖來加深對於讀帖的認知。

三、脫開帖的書寫或創作。通過臨摹掌握了「畫法」的基本技法，還必須脫開臨帖，到生活中去用所掌握的技法進行寫生、創作，進一步「修正」從圖式範本上所學到的技法。書法也是一樣，當通過臨摹掌握了「寫法」的基本技法，也必須脫開臨本，自己進行書寫，只有這樣，才能「修正」從範本上學得的技法，使之成爲我的技法。

四、從書外求悟。生活中、大自然中的各種物件，如白鵝的轉頸、擔夫的爭道、舞者的劍器、江水的激蕩等等，其中生生不息的生命勃動、此牽彼掣的力量映發，都可以引發我們對於書寫技法的感悟。讀書、養性，進而有助於書法創作由技法向意境的飛躍。如此等等，一言以蔽之，正是「運用之妙，存乎一心」。我們不妨以王羲之《題衛夫人筆陣圖後》中的一句話作結：

夫紙者陣地也，筆者刀銷也，墨者鍪甲也，水硯者城池也，心意者將軍也，本領者副將也，結構者謀略也，颺筆者吉凶也，出入者號令也，屈折者殺戮也。